paper
flower

paper

flower

paper

flower

paper

flower

擬真美的

立體 紙花 ♣
&
花飾

paper
flower

超乎想像簡單的擬真紙花

材料就是紙而已！
依花瓣＆葉子的形狀裁剪下來，
摺出紋路再互相貼合，就變成了漂亮的花朵。

觀察著圖鑑上的真花，
擬真紙花不僅能呈現如真花般的美感之外，
能自由賦予真花沒有的色彩，
完成獨一無二的作品，
正是擬真紙花的魅力之處。

透過擬真紙花藝術，
希望你也能一同沉浸於這──
令人心動的花花世界。

山﨑ひろみ

只要準備紙＆剪刀就可以開始製作。作法簡單、立體可愛的花朵，正是擬真紙花的魅力之處。

① 裁剪

② 捲彎

③ 重疊貼合

④ 完成！

關於材料標記

在作法說明頁中，將以下述方式標示材料。紙張顏色請參照作品圖選擇使用。

擬真紙花的作法（P.48至P.75）

花瓣、花蕊、花萼、葉、莖等材料用紙＆紙型皆分開標示。

蒲公英 #p.7
花朵：直徑約3cm

材料（1枝）
- 花瓣／●TANT N-58
 （p.92 紙型・92-5）…2片
 （p.92 紙型・92-6）…2片
- 花芯／●TANT N-58
 （1cm×15cm）…1 片
- 花萼／●TANT H-64
 （p.95 紙型・花萼D）…1片
- 葉／●TANT H-64
 （p.95 紙型・葉A）…縱切1/2片
- 莖／包紙鐵絲…2根
- 花藝膠帶…適量

該作品使用的顏色＆色號

紙型名＆紙型所在頁

飾品・雜貨的作法（P.76至P.90）

Wreath

玫瑰騎士 #p.16

組合式作品中使用的花型

使用花型 ※玫瑰不需花萼、花莖，鈴蘭不需花莖

玫瑰1＞p.65　　玫瑰花苞＞p.66　　鈴蘭＞p.49

該作品使用的顏色＆色號

相同花型使用2種顏色紙張時，以「＆」標示。

材料（1個）
※玫瑰1（大）：將玫瑰1紙型放大122%製作。

- 玫瑰1　○TANT N-8…9個（含3個・大）、
 ○TANT N-8＆●TANT D-59…4個（含1
 個・大）、●TANT D-59…2個
- 玫瑰花苞　●TANT D-59…3個
- 鈴蘭　○TANT N-7＆●TANT L-62＆●TANT
 H-64…15個
- 葉（p.95 紙型・葉A）●TANT D-61…12個、
 ●TANT H-64…13個
- 花圈底座（直徑20cm）…1個、不織布（6cm×6
 cm）…適量、麻繩…適量

3

Contents

Paper Flower Collection

花圖鑑

Lily of the valley

鈴蘭 >>> p.49

Mguet
Canvallaria
majalis

Peony

芍藥 >>> p.50

Pivoine
Paeonia
lactiflora

Poppy

罌粟花

>>> p.48

Pavot
Papaver

Dandelion

蒲公英 >>> p.51

Pissenlit

Taraxacum

Anemone

銀蓮花 >>> p.52

Oeillet

Dianthus caryophyllus

Carnation

康乃馨 >>> p.53

Marguerite
Argyranthemum
Trude

Tulipe
Tulipe

Gerbera

lys
Lilium

Hortensia
Hydrangea
macrophylla

Lily
百合1 >>> p.59

Lily
百合2 >>> p.58

Hydrangea
紫陽花 >>> p.59

Sunflower

向日葵1　>>> p.60

Sunflower

向日葵2

>>> p.50

Sunflower

向日葵3　>>> p.60

Lavender

薰衣草　>>> p.61

Lavande
Lavendula

Tournesol
Helianthus
annuus

Cosmos

大波斯菊 >>> p.62

Cosmos
Cosmos

Dahlia

大理花 >>> p.64

Turkey Chinese bellflower

洋桔梗 >>> p.63

Campanule
Eustoma

Dahlia
Dahlia

Rose

玫瑰1 >>> p.65

Rose

玫瑰花苞 >>> p.66

Spray Mom

小菊2 >>> p.72

Chrysantéme

Chrysanthemum

Spray Mom

小菊1 >>> p.71

Poinsettia

Euphorbia
pulcherrima

Poinsettia

聖誕紅 >>> p.73

Fleur de Prunier
Prunus mume

Camellia
山茶花 >>> p.73

Plum
梅 >>> p.74

Cherry Blossom
櫻 >>> p.75

Camelia
Camelia japoica

Fleur du Cerise
Prunus

Wreath

玫瑰騎士

以白玫瑰為主調的花圈設計，
加入鈴蘭穿插點綴，共譜出清新的氛圍。
設計靈感來自歌劇「玫瑰騎士」中，以贈送「銀製玫瑰」作為訂婚誓物所呈現的意境。 >>> p.77

Wreath

百花奇幻之境

在正面爭豔綻放的豐富花朵＆點綴諸多細節的側面，
皆讓整體更添華麗。絢麗的色彩彷彿置身於奇幻國度之中。 >>> p.78

Lamp

燦爛星光

白玫瑰搭配洋桔梗的燈飾作品。
平鋪在桌面、櫃子，或貼牆垂掛都能展現雅緻格調。
柔和的光源也溫暖了空間氛圍。
>>> p.80

Aroma Diffuser

邁向成年

維也納小鎮的純樸孩子，第一次穿上燕尾服＆白色洋裝，前往參加人生第一場的重要舞會。
以宛如兩個孩子化身般的形象製作洋桔梗擴香。作法簡單也是令人躍躍欲試的魅力。>>> p.80

Garland

花 之 旋 律

如華爾滋旋律的輕快舞步一般，串起可愛多瓣小菊的居家掛飾。
整體為明亮鮮豔的橘黃色調，搭配兩種不同深淺色的組合，為空間引入陽光般的能量。

>> p.81

17歲少女

芍藥×玫瑰的迷你捧花。
如體會到初戀滋味的女孩兒般,表現出富有個性且明亮的鮮艷色調。
可營造出比真花更顯青春洋溢的氣息,
適合作為生日禮物或伴手禮的點綴。

>>> p.82

Door Ornament

那年夏天・別墅

搭配多瓣小菊、鬱金香、薰衣草的門把吊飾。
花莖如藤蔓般圍繞，並繫上蝴蝶結點綴，
以低調典雅的氣質布置，歡迎賓客的到來。
>>> p.83

奧菲莉亞之歌

以奧菲莉亞被愛傷透心時摘下的花朵為主題。利用筆身製作花莖，作出一枝枝如真花般綻放的花朵裝飾。
以花藝膠帶包覆筆桿，也讓枯燥的桌面頓時宛若清新的草原。 >>> p.84

Ornament

祈禱時間

將象徵聖母瑪莉亞的白百合
搭配花語為「神之祝福」的藍玫瑰，
製作成如彩球般的裝飾，
並加上珠子＆棉珍珠的華麗墜飾。
若有多餘的零散花朵，
隨意放入玻璃容器內，
也是一件立即就能完成的漂亮擺飾。
>>> p.85

Glass Marker

第 一 次 的 華 爾 滋

以個人鐘愛之花製作酒杯辨識環。鐵環串接的朵朵紙花，
在端起酒杯時輕靈搖晃，宛如少女隨著舞步搖曳的裙擺。 >>> p.86

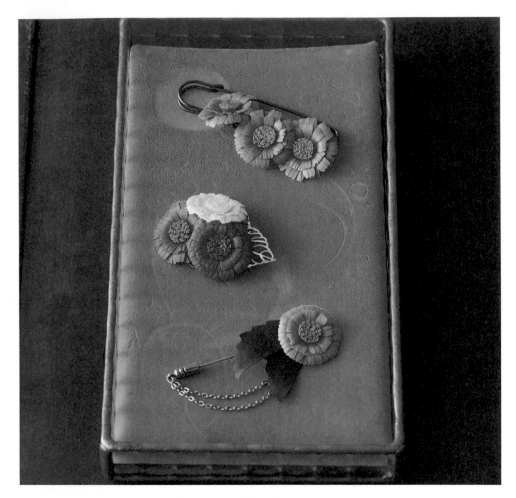

Brooch

情 為 何 物

三種不同風格的蒲公英胸針。變化花朵顏色＆數量＆別針底座，
輕鬆就能作出多種百搭上衣・圍巾・帽子的飾品配件。 >>> p.87

Corsage

我的願望

將銀蓮花作成迷你捧花造型的胸花。
花瓣顏色以水性印台拍印出深淺效果，
並統合紫色＆酒紅色的基調色彩，
展現成熟、宛如大明星的高雅氣質。

>>> p.86

捷克作曲家——楊納傑克，據說曾與年齡小40歲的人妻有祕密書信的往來。在此以復古色調的玫瑰＆多瓣小菊，寄寓這段不被世人允許的愛情。並將相框以花朵鑲邊，裝飾出華麗感。 >>> p.88

Bookmark

圖書館約會

非洲菊．罌粟花．蒲公英書籤。以絲絨緞帶作為花莖，再點綴幾片綠葉。
每次閱讀時，就能看見封存於書頁之間的花朵＆葉片。 >>> p.88

Tassel

那是夜鶯

搭配非洲菊＆鈴蘭等大小差異明顯的花朵，製作流蘇吊飾。
作為窗簾綁帶，傳遞出如茱麗葉在窗邊等待心愛之人般的意境也非常適合。 >>> p.89

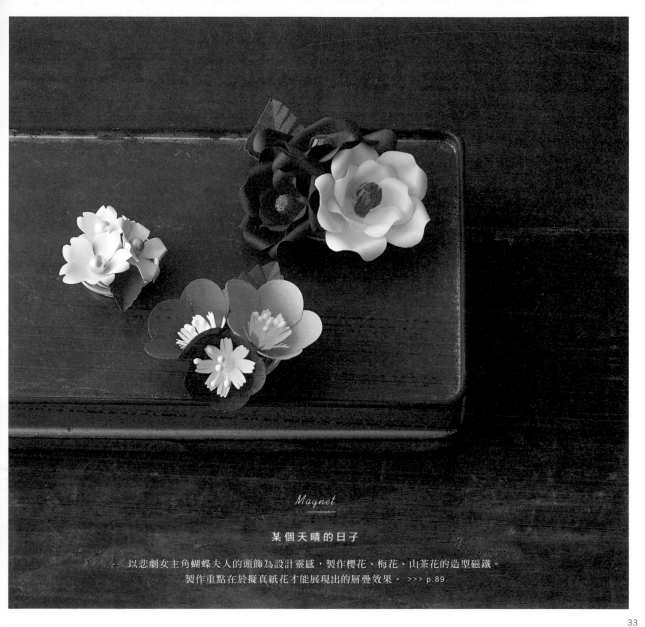

Magnet

某個天晴的日子

以悲劇女主角蝴蝶夫人的頭飾為設計靈感，製作櫻花、梅花、山茶花的造型磁鐵。
製作重點在於擬真紙花才能展現出的層疊效果。 >>> p.89

Corolla

愛情占卜

以花瓣占卜常用的非洲菊＆瑪格麗特製作而成的華麗花冠。
淡粉色×白色，是純淨美的最佳組合。>>> p.90

Bracelet

喜歡 · 不喜歡 · 喜歡

溫柔色調的花朵手環。清新純淨的氛圍很適合搭配藍色緞帶。可與花冠成套搭配。 >>> p.90

基本材料

顧名思義,擬真紙花的主要材料當然就是紙張。先準備好以下的材料吧!

紙

花瓣、葉片、花芯等,所有組件都是使用紙張製作而成。本書作品使用的丹迪紙(TANT),厚度為100kg。製作擬真紙花時,需要運用到捲、摺、壓紋等技巧,強度較低或太薄的紙材,製作時容易破損或達不到理想的效果。建議使用厚度100至160kg的紙材。

包紙鐵絲

製作莖部的材料。建議使用22至24號粗細的鐵絲。

珠子・水鑽・珍珠膠・鐵絲花芯等

製作花芯的材料。貼紙型的平底半面珠不需另外上膠,使用簡單方便。Liquid Pearls珍珠膠的質地接近壓克力顏料,乾燥凝固後會呈現如珍珠般的裝飾效果。

花藝膠帶

將莖部纏繞成束時使用。搭配花莖的顏色,可選擇綠色、咖啡色或白色。

基本工具

紙花的基本作法為「裁剪」、「捲彎（壓紋）」、「貼合」，一般文具店即可購得適用的工具。

剪刀

裁剪花瓣或葉片時使用。左圖中的「工藝專用剪刀」刃部細尖，適合纖細的工藝作業。

鑷子

主要在黏貼花瓣、珠子、鐵絲花芯時使用，此外亦應用於花瓣＆葉片的壓紋施作。（P.45）

木錐

捲彎紙張時使用。

白膠

選用木工用白膠或紙類專用白膠等，乾燥後呈透明無色的膠款皆可。紙類專用白膠（圖左）出膠口較為細長，適合細部的黏貼。

輔助工具

直尺

描繪直線、輔助切割時使用。

美工刀・切割板

直線裁切時使用。本書於「製作花芯」（P.43）中使用。

摺紙棒

在紙上壓劃清楚摺痕時使用。

雙頭鐵筆・壓凸專用軟墊

使用方法參見「作出花瓣的立體感」（P.39）。如果手邊沒有壓凸專用軟墊，以厚不織布替代亦可。

造型壓花打孔器

剪刀無法裁剪的纖細造型，利用造型打孔器就能輕鬆完成。可挑選花瓣造型打孔器，快速製作大量的花瓣組件。

蝶古巴特專用膠

具有保護＆防水效果的紙材專用膠。作品完成後使用也OK。（參見P.47「增添強度＆色調」）手工藝用品店或美術社皆可購買。

水性印台

為花瓣＆葉片上色，簡單呈現漸層效果。（參見P.47「增添強度＆色調」）

基本的單朵花作法

製作一朵花的基本組件需要有花瓣、葉片、花萼、莖。
請先練習製作擬真紙花的基本功，試著完成一朵花吧！
以下將以不同顏色的紙張進行作法示範，以便辨識＆更清楚了解製作的重點。

準備組件

依紙型（P.91起）準備花瓣組件。

1／裁剪紙型

將欲使用的紙型，影印或以鉛筆描繪在描圖紙上，再沿著圖形輪廓剪下。

2／以鉛筆描繪

將步驟1剪下的紙型放在作品用紙張上沿邊描繪。建議描繪在紙張背面，比較不容易露出鉛筆印。

3／以剪刀裁剪

沿著描繪的線條，剪出需要的數量。

Techniques for making paper flowers

裁剪較小＆細長的組件時

剪刀不易裁剪較小＆細長的組件，此時建議可使用美工刀或造型打孔器等工具，讓製作更為便利。

裁剪小組件時

裁剪如花芯等較小的組件時，建議使用造型打孔器。像蓋印章一樣，夾住紙張往下壓就能輕鬆完成，大量製作也非常方便。

裁剪細長組件時

製作無紙型的細長組件時，建議以美工刀裁切。搭配直尺由上往下劃切，就能裁得整齊又快速。

捲彎花瓣	為了呈現花瓣的立體感，以木錐將花瓣的外端或兩側彎出弧度。 以下介紹的是往外捲彎的基本技巧。 更多變化應用，參見「各種捲彎技巧」（P.40）。

1 / 以木錐平抵

將木錐抵在花瓣根部的外側面。

2 / 捲彎

木錐保持抵住紙張，往花瓣外端方向滑動。滑動至外端位置時，以大拇指按住，讓花瓣稍微捲在木錐上，往外側彎出弧度。

3 /

重複步驟1·2，捲彎全部花瓣。

Techniques for making paper flowers

作出花瓣的立體感

在捲彎之前，先讓花瓣站立起來，呈現立體感。較大的花瓣可以手指直接推高，
小花瓣則建議使用雙頭鐵筆來完成。

從花瓣的根部推高

1 以手指往上推高花瓣

以手指將花瓣往上推，但不要摺出凹痕，稍微呈現立體感即可。

2
將每一片花瓣往上推起。

作出圓弧型的推高

1 使用雙頭鐵筆

將組件平放在壓凸專用軟墊上，以圓珠端輕壓，並旋轉筆頭。

2
作出適度的圓弧感。

各種捲彎技巧

除了P.39的基本技巧之外,接下來將介紹本書作品使用的其他捲彎技巧。皆以木錐來作出彎度即可。

花瓣兩側往外捲彎

1 以木錐平抵

將木錐抵在花瓣外端側邊的外側面。

2 捲彎

將木錐往花瓣邊端方向滑動,並以大拇指按住,作出捲度。兩側皆往外捲彎,使中央呈現尖型。

3

重複步驟1‧2,捲彎全部花瓣。

花瓣兩側往內捲彎

1 以木錐平抵

使木錐尖端指向中心,錐身位於花瓣中央。

2 捲彎

將木錐往花瓣邊緣方向滑動,上緣以食指、下緣以拇指自外側面按住,以包覆木錐的感覺往內捲彎花瓣。

3

重複步驟1‧2,捲彎全部花瓣。

花瓣外端往內捲彎

1 以木錐平抵

以木錐抵住內側面的花瓣根部。

2 捲彎

將木錐往花瓣外端方向滑動。滑動至外端位置時,以食指自外側面按住,將花瓣稍微捲在木錐上,往內捲彎。

3

重複步驟1‧2,捲彎全部花瓣。

花瓣兩側往內捲彎再往外捲彎

1 作出波浪

將木錐與花瓣平行放置,兩側大幅度往內捲彎後,再將兩側邊緣往外捲彎。
（P.40）

2

依相同作法捲彎全部花瓣。

隨意捲彎

每瓣的捲彎方向皆不相同。隨意往外或往內的捲彎效果,更添動感。

重疊貼合花瓣

將捲彎後的花瓣互相重疊貼合，讓花型更加立體鮮明。參見以下「掌握花朵平衡美感的黏貼技巧」，試著動手製作吧！

1／ 各取2片花瓣互相重疊

POINT

取大小相同的花瓣互相重疊貼合。

2／ 將2組花瓣重疊

將步驟1貼好的2組花瓣再次重疊貼合。

POINT

在較大的花瓣中心處，點上少許白膠，往上疊合另一組花瓣。注意不要使用過多的白膠。

| Techniques for making paper flowers |

掌握花朵平衡美感的黏貼技巧

不同花型使用的花瓣數量皆不相同。想讓整體花型漂亮均勻，請注意以下的製作重點。

重疊2至3片時

1 重疊花瓣

稍微錯開花瓣位置，讓較小的花瓣穿插在較大花瓣的空隙之間。確認好位置後，輕壓中心點黏貼固定。

2 再往上重疊其他花片

重疊3片花片時，如圖示讓每一層的花瓣交錯配置＆貼合。

重疊4片以上時

1 2片1組，分組黏貼

重疊時，以大小相同的花瓣先互相重疊貼合為原則。

2 再將2組花瓣重疊

將步驟1的2組花瓣，稍微錯開花瓣位置後貼合。

<table>
<tr><td>

製作花芯

</td><td>

接下來進行製作花芯的部分。在此將介紹的是本書中最常用的雙層流蘇花芯,以及與花瓣貼合固定的方法。更多變化應用,參見「各式各樣的花芯作法」(P.44)。

</td></tr>
</table>

1 / 裁切

花芯的高度

將紙張裁切成細長條狀。紙幅寬度的一半即為花芯高度。花型直徑大於4.5cm時,花芯紙全長約為15至20cm;直徑小於4.5cm時,花芯紙全長則約為10cm。

2 / 摺

POINT

花芯的高度

將裁好的細長條紙張縱向對摺。

3 / 剪

使對摺邊朝下,上端保留3mm紙邊,以剪刀的前端剪出細條狀切口。

4 / 捲

以鑷子夾住上端保留的紙邊,如圖所示依箭頭方向往內捲。

5 / 貼

捲至最後1cm長時,在花芯紙末端未剪開處上膠,黏貼固定。

6 / 撥開

將切口部分朝上,以手指輕輕向外撥開。依花型大小調整撥開的程度。

7 / 與花瓣貼合

在花瓣的中心處上膠,貼上花芯固定。

POINT 對摺細長條紙張時,建議先在對摺處壓出凹痕。將紙張放在切割板上並對齊網眼,以直尺&圓珠鐵筆壓劃出痕跡(①)。之後以手壓摺谷摺(②),再利用摺紙棒來回壓平(③)。

①

②

③

各式各樣的花芯作法

除了P.43介紹的雙層流蘇作法之外，本書還使用其他的花芯造型，簡單的造型＆作法也別具魅力喔！

簡易花芯

1 剪

花芯的高度

將色紙裁切成細長條狀。紙幅寬度即為花芯的高度。製作長度參見雙層流蘇花芯的作法（P.43）。

2 捲

以鑷子夾住邊端，如圖所示依箭頭方向往內捲。

3 貼

捲至約最後1cm長時，在末端上膠，黏貼固定。

單層流蘇花芯

1 剪

以「簡易花芯」步驟1相同要領，將色紙裁切成細長條狀，上端保留3mm紙邊，以剪刀的前端剪出細條狀切口。

2 捲

以鑷子夾住邊端，如圖所示依箭頭方向往內捲。

3 貼

捲至約最後1cm長時，在末端未切開處上膠，黏貼固定。

使用紙型的作法

也可利用紙型，依「基本的單朵花作法」（P.38至P.42）的花瓣作法要領，製作花芯。或在中心處加上鐵絲花芯、貼上水鑽，增添變化。

罌粟（P.48）的花芯

大波斯菊（P.62）的花芯

| 製作葉片 | 葉片除了依花瓣相同作法加上彎度呈現立體感之外，亦可利用鑷子壓出葉脈，更添真實感。 |

1 / 準備製作葉片的組件

沿著紙型裁剪葉片，並預備包紙鐵絲作為葉柄的部分。

2 / 在中央處摺出紋路

對齊鑷子＆葉片的尖端，夾住整個葉片，再依箭頭方向轉動鑷子，摺出葉片中央紋路。

3 / 加上斜紋

以鑷子的前端夾住側邊，沿著中心線依箭頭方向輕輕壓摺出葉脈的斜紋。

4 /

另一側也依相同方式壓摺出對稱的葉脈紋路。請先完成同一側的紋路，再進行另一側。

5 / 將葉片加上葉柄（莖）

將葉片翻面，自葉片中心往根部點上一條細細的白膠。

6 /

在步驟5的白膠處放上葉柄，再在與葉片貼合的上下兩端點上白膠，靜置等待乾燥固定。

| Techniques for making paper flowers |

在花瓣上壓紋

想為花瓣增添花脈紋路時，也可以使用鑷子，依葉脈紋路相同作法進行處理。

1 以鑷子夾住

使鑷子尖端指向中心處，夾住花瓣。

2 摺出中央紋路

依「製作葉片」步驟2的相同方法，在花瓣中央摺出紋路。

3

重複步驟1‧2，將全部花瓣都摺出紋路。

| 加上花萼 | 為P.38至P.43的花朵加上花萼吧！將莖穿過花萼後，再貼上花朵。 |

1 / 準備製作花萼的組件

沿著紙型剪下花萼後，在中心處打一個孔洞。

2 / 將莖部前端凹彎

以尖嘴鉗將莖部的前端彎一個小圈。

3 /

再以鉗子將彎成小圈的部分摺直角。

4 / 穿過花萼

將花莖沒有彎成小圈的另一端，穿過花萼的中心處。

5 /

將步驟2至3彎成小圈的部分點上白膠，與花萼黏貼固定。

6 / 貼上花朵

在花萼的中心處點上白膠，與花朵黏貼固定。

7 /

等待白膠完全乾燥。

8 /

白膠完全乾燥固定後，可將花萼的外端稍微往外捲彎。

<table>
<tr><td>

完成

</td><td>

利用與鐵絲花莖相同顏色的綠色花藝膠帶，纏繞花莖＆葉柄即完成。

</td></tr>
</table>

1 ／ 以花藝膠帶纏繞

POINT

從花萼的正下方開始纏繞膠帶。大約纏繞至中間位置後，加上葉柄，再將兩者一起纏繞。

2

一直纏繞至底部為止。

POINT　纏繞花藝膠帶時，將膠帶稍微往下拉並旋轉花莖，是較容易操作的小技巧。葉柄可視與莖部的比例預先保留長度＆稍微作出彎度將更方便操作。製作花束時，建議先以橡皮圈綁好固定後，再纏繞膠帶較佳。

Techniques for making paper flowers

增添強度 & 色調

在此將介紹讓基本作法更上一層的2個技巧。
試著運用輔助道具，增加作品的完成度吧！

提升強度

由於擬真紙花的材料是紙張，所以難免有容易損壞的缺點。但只要在成品的表面上，以筆刷塗一層薄薄的蝶古巴特專用膠，乾燥後就能有效增加紙材強度。

增加花・葉顏色的深淺

1 上色

搭配水性印台顏料，以印章海綿（將印章海綿切成小塊也ok）在花瓣＆葉片的邊緣輕拍上色。

2

重複步驟1，直至呈現滿意的顏色，並靜置晾乾。上色完成之後，再進行壓摺紋路或捲彎等作業。

罌粟 #p.6

花朵：直徑約6cm

材料（1枝）

花瓣／●TANT N-56
　　　（p.92 紙型・92-1）…1片
　　　（p.92 紙型・92-2）…1片
花芯／●TANT L-59
　　　（p.95 紙型・花萼D）…4片
花萼／●TANT H-64
　　　（p.94 紙型・花萼A）…1片
莖／包紙鐵絲…1根

1／ 準備組件

花瓣

POINT

花芯

92-1　　　92-2

1片　　　1片　　　4片

沿著紙型，剪出花瓣＆花芯所需片數。

2／ 捲彎花瓣・重疊貼合

2片花瓣皆先完成兩側內彎＆兩側外彎的波浪弧度（P.41）。再在紙型92-2的花瓣上，疊上紙型92-1的花瓣後貼合固定（P.42）。

3／ 製作＆貼合花芯

取1片花芯從根部推高（P.39），並將外端往內捲彎（P.41）。其餘3片不需推高，只將外端往內捲彎（P.41），並互相重疊貼合（P.42），最上層再疊上第1片推高的花芯。

4／

將花芯放在花瓣中央處貼合。

5／ 加上花萼

準備花萼組件。

6／

將莖穿過花萼固定後，再貼上花朵即完成（P.46）。

POINT　花芯沿著紙型剪下後，以剪刀將邊緣稍微剪成波浪狀。

鈴蘭 #p.6

花朵：直徑約1cm

材料（1枝）

花瓣／○TANT N-7
　　　（p.92 紙型・92-3）…5片
　　　●TANT L-62
　　　（p.92 紙型・92-4）…5片
花萼／●TANT H-64
　　　（p.95 紙型・花萼B）…1片
葉／●TANT D-61
　　　（p.95 紙型・葉B）…1片
莖／包紙鐵絲…1根

1 / 準備組件

5片

5片

沿著紙型，剪出花瓣所需片數。

2 / 重疊貼合花瓣

將小花瓣重疊貼在大花瓣上方，共製作5組。

3 / 將花瓣推高

以圓珠鐵筆讓花瓣呈現圓弧狀（P.39）。

4 / 加上花萼

POINT

在花萼內側點上一條細細的白膠，與莖貼合。待白膠完全乾燥後翻面，依序從頂端貼上5朵花。

5 /

貼好後，靜置等待白膠固定。

6 /

在葉片根部點上白膠後，葉片根部包住莖部往內收摺＆貼合固定。

POINT
貼合花朵時，將白膠點在花的背面。由於在白膠乾燥之前仍可移動位置，建議先將5朵花放置上去，再微調位置。

芍藥 #p.6

花朵：直徑約5cm

材料（1枝）

花瓣／○TANT P-50
　（p.93 紙型・93-2）…2片
　○TANT N-7
　（p.93 紙型・93-2）…2片
　○TANT N-8
　（p.93 紙型・93-1）…2片
　（p.93 紙型・93-2）…2片
花萼／●TANT D-61
　（p.95 紙型・花萼C）…1片
莖／包紙鐵絲…1根

1／準備組件

沿著紙型，剪出花瓣所需片數。除了
○TANT P-50的花瓣之外，其他花瓣皆依
圖示黑線剪切口。

2／捲彎花瓣

將全部花瓣外端往內捲彎（P.41）。另請
注意，步驟1剪開切口的花瓣須分開捲
彎。

3／

完成全部花瓣的捲彎。各種花瓣皆製作2
片。

4／重疊貼合花瓣

相同顏色、相同大小的花瓣互相重疊貼合
（P.42）。

5／

依○TANT P-50、○TANT N-7、○TANT
N-8的順序，重疊貼合後，最上層再貼上
○TANT N-8的小片花瓣。

6／加上花萼

沿著紙型剪下花萼，依「製作葉片」
（P.45）作法加上葉脈，並備好莖部的組
件。

7／

將莖穿過花萼固定後，貼上花朵即完成
（P.46）。

蒲公英 #p.7

花朵：直徑約3cm

材料（1枝）

花瓣／● TANT N-58
 （p.92 紙型・92-5）…2片
 （p.92 紙型・92-6）…2片
花芯／● TANT N-58
 （1cm×15cm）…1片
花萼／● TANT H-64
 （p.95 紙型・花萼D）…1片
葉／● TANT H-64
 （p95 紙型・葉A）…縱切1/2片
莖／包紙鐵絲…2根
花藝膠帶…適量

1 / 準備組件

2片　　　2片

沿著紙型，剪出花瓣所需片數，每瓣再依圖示黑線剪2道切口。

2 / 將花瓣推高

將全部花瓣都從根部推高站立（P.39）。

3 / 捲彎花瓣

將全部花瓣外端往外捲彎（P.39）。

4 / 重疊貼合花瓣

相同尺寸的花瓣互相重疊貼合後，大花瓣上再疊上小花瓣貼合（P.42）。

5 / 製作＆貼合花芯

製作雙層流蘇花芯（P.43）。以手指將完成的花芯稍微往外撥開後，貼合固定於花瓣中央。

6 / 製作葉片・加上花萼

沿著紙型剪下葉片並加上葉脈（P.45）。備好花萼＆花莖的組件。

7 / 完成

葉片加上葉柄（P.45）。剩餘1枝莖也穿過花萼貼合固定，並貼上花朵（P.46）。最後以花藝膠帶將花・葉・莖纏繞成束（P.47）。

銀蓮花 #p.7

花朵：直徑約5cm

材料（1枝）

花瓣／●TANT D-52
　　　（p.91 紙型・91-1）…2片
花芯／●TANT N-1
　　　（0.5cm×30cm）…1片
　　　（2cm×30cm）…1片
花萼／●TANT D-61
　　　（p.94 紙型・花萼E）…1片
莖／包紙鐵絲…1根

1 / 準備組件

2片

沿著紙型，剪出花瓣所需片數。

2 / 捲彎花瓣

2片花瓣外端皆往內捲彎（P.41）。

3 / 重疊貼合花瓣

將2片花瓣稍微錯開地重疊貼合（P.42）。

4 / 製作＆貼合花芯

POINT

花芯的中心使用幅寬0.5cm紙條依「簡易花芯」方式製作（P.44）。另外再以幅寬2cm紙條，依「雙層流蘇花芯」（P.43）作法製作至步驟3，捲貼在先前完成的「簡易花芯」外圍。

 POINT 圈捲花芯時，以手指抵住花芯底部，即可保持平整。

5 /

將花芯黏合固定於花瓣中央。

6 / 加上花萼

備好花萼＆莖的組件。將莖穿過花萼固定後，貼上花朵即完成（P.46）。

康乃馨 #p.7

花朵：直徑約6cm

材料（1枝）

花瓣／●TANT L-53
（p.91 紙型・91-2）…7片
花萼／●TANT H-64
（p.95 紙型・花萼F）…1片
莖／包紙鐵絲…1根

1／準備組件

7片

沿著紙型，剪出花瓣所需片數。

2／捲彎花瓣

以木錐斜抵花瓣外端兩側，隨意捲彎
（P.41）。共製作4片。

3／

內捲 ←——→ 外捲

4片

外捲 ←——→ 內捲

3片

依步驟2相同作法，如圖示隨意捲彎，共
製作3片。完成後，將其中1片暫置一旁備
用。

4／重疊貼合花瓣

步驟2製作的花瓣每2片為1組，互相錯開
貼合。完成2組後，稍微錯開位置，再重疊
貼合。步驟3的2片花瓣也同樣錯開貼合
後，再重疊黏貼於步驟2的花瓣組合上
方。

5／

步驟3保留備用的1片花瓣，在一瓣花瓣的
內捲邊內側點上少許白膠，再與對向花瓣
的內捲邊互勾貼合。

6／

互勾貼合後，俯視的模樣。

7／

步驟5至6作好的花瓣，從根部將全部花瓣
往上推高（P.39）後，插入步驟4的花瓣
中央貼合固定。

8 / 加上花萼

備好花萼＆莖的組件。

9 /

將莖穿過花萼固定後，貼上花朵即完成
（P.46）。

瑪格麗特 1 #p.8

花朵：直徑約3.5cm

材料（1枝）

花瓣／○TANT N-8
　　　（p.92 紙型・92-7）…3片
花芯／●TANT N-58
　　　（2cm×20cm）…1片
底托／○TANT N-8
　　　（p.94 紙型・花萼H）…1片
葉／●TANT H-64
　　　（p.95 紙型・葉D）…5片
莖／包紙鐵絲…6根
花藝膠帶…適量

1 / 準備組件

3片

沿著紙型，剪出花瓣所需片數。

2 / 捲彎花瓣

將全部花瓣先從根部推高後（P.39），外
端往外捲彎（P.39）。

3 / 重疊貼合花瓣

3片花瓣互相錯開位置貼合（P.42）。

4 / 製作花芯

POINT

製作雙層流蘇花芯（P.43），再以手指將
完成的花芯稍微往外撥開，貼合固定於花
瓣中央。

5 / 捲彎花瓣

將任意2瓣花瓣往內捲彎（P.41）。

6 / 製作葉片

沿著紙型剪下葉片＆加上葉脈（P.45），備好莖的組件。

7 / 完成

葉片加上葉柄（P.45）。剩餘1枝莖也穿過底托後貼合固定（參見P.56「鬱金香」製作重點 POINT），並貼上花朵。最後以花藝膠帶將花・葉・莖纏繞成束（P.47）。

ARRANGE 瑪格麗特2

瑪格麗特2與瑪格麗特1的作法差異僅在於花芯的製作方法不同。

花芯／●TANT N-58
（p.95 紙型・花芯A）
…3片

❶ 沿著紙型剪下所需的花芯片數，並壓出花脈紋路（P.45）。

❷ 3片花芯互相錯開位置貼合（P.42）。

❸ 貼合固定於花瓣中央。

❹ 依瑪格麗特1相同作法完成組裝。

鬱金香 #p.8

花朵：直徑約3cm・高4cm

材料（1枝）

花瓣／●TANT N-52
　　（p.91 紙型・91-3）…2片
花芯／鐵絲花芯（白）…適量
底托／●TANT N-52
　　（p.94 紙型・花萼H)…1片
葉／●TANT D-61
　　（p.95 紙型・葉B）…1片
莖／包紙鐵絲…1根

1 / 準備組件

2片

沿著紙型，剪出花瓣所需片數。

2 / 捲彎花瓣

先將外端往內捲彎（P.41）。

3

花瓣兩側也往內捲彎（P.40）。共製作2片。

4 / 重疊貼合花瓣

取1片花瓣，在圖示位置點上白膠。

5

將花瓣往上推高＆包圍成筒狀，貼合固定。

6

再取1片花瓣，在步驟4相同位置點上白膠，再依步驟5相同作法包圍成筒狀＆貼合固定。

7 / 貼上花芯

POINT 1

在花瓣中央點上較多的白膠後，以鑷子將鐵絲花芯插入固定。

8 / 製作葉片

沿著紙型剪下葉片＆將兩側往內捲彎（P.40），並備好莖的組件。

9 / 完成

POINT 2

將莖穿過底托貼合固定後，與花朵貼合。再在葉片根部點上白膠，內摺包覆莖部＆貼合固定，完成！

POINT 1　固定鐵絲花芯時，等白膠快乾前再插上，就不容易往旁邊倒散。

POINT 2　鬱金香等沒有花萼的花型，在組合花莖時，為免底托太顯眼，本書使用與花朵同色的底托，依「加上花萼」（P.46）相同的方法製作即可。

非洲菊 #p.8

花朵：直徑約4.5cm

材料（1枝）

花瓣／●TANT N-57
（p.92 紙型・92-10）…3片
（p.92 紙型・92-8）…2片
●TANT N-56
（p.92 紙型・92-9）…2片
花芯／●TANT P-64
（1cm×15cm）…1片
花萼／●TANT D-61
（p.95 紙型・花萼F）…1片
莖／包紙鐵絲…1根

1 / 準備組件

小　　　　中　　　　大

2片　　　2片　　　3片

沿著紙型，剪出花瓣所需片數。最小的花瓣依圖示黑線剪切口。

2 / 捲彎花瓣

大、中尺寸的花瓣從根部往上推高後（P.39），翻至背面將花瓣兩側內彎（P.40）。

3 / 壓紋

將步驟2的花瓣再翻回正面，壓上花脈紋路（P.45）。

4 / 捲彎花瓣

小尺寸的花瓣將外端往內彎（P.41）。

5 / 重疊貼合花瓣

將各相同尺寸的花瓣錯開重疊貼合，再將3組花瓣由大至小，依序往上重疊貼合（P.42）。

6 / 製作&貼合花芯・加上花萼

POINT

製作雙層流蘇花芯（P.43），並貼合於花瓣中央。再將莖穿過花萼固定後，貼上花朵即完成（P.46）。

ARRANGE 非洲菊（粉紅）

粉紅色非洲菊
依下方顏色紙張製作。

小花瓣
●TANT L-73

大、中花瓣
●TANT L-53

花芯
●TANT P-66

花萼
●TANT D-61

百合2　#p.9

花朵：直徑約4cm・高3cm

材料（1枝）

花瓣／○TANT P-58
　　　（p.92 紙型・92-11）…6片
花芯／鐵絲花芯（黃綠）…適量
底托／○TANT P-58
　　　（p.95 紙型・花萼G）…1片
葉／●TANT H-64
　　　（p.95 紙型・葉B）…1片
莖／包紙鐵絲…2根
花藝膠帶…適量

1／準備組件

6片

沿著紙型，剪出花瓣所需片數。

2／在花瓣上壓紋

在花瓣中間壓紋（P.45），並以鑷子夾住花瓣根部往箭頭方向摺彎。

3／捲彎花瓣

將花瓣外端往外捲彎（P.39）。重複步驟2至3，製作6片花瓣。

4／重疊貼合花瓣

在花瓣根部點上白膠，先如左圖固定3片花瓣，再從下方穿插配置其餘3片花瓣。

5／

將下方3片花瓣的兩側沾少許白膠，與上層的3片花瓣互相貼合，調整出立體的花型。

6／貼上花芯

在花瓣中央點上較多的白膠，黏貼固定鐵絲花芯。

7／製作葉片・完成

沿著紙型剪下葉片後，將外端往外捲彎（P.39）。再以預備的莖部鐵絲穿過底托貼合固定＆貼上花朵（參見P.56「鬱金香」製作重點 POINT）。最後以花藝膠帶將花・葉・莖纏繞成束即完成（P.47）。

ARRANGE 百合1

作法同百合2，僅花瓣顏色、形狀、尺寸不同。

花朵：直徑約6.5cm・高4cm

花瓣／○TANT N-8
（p.92 紙型・92-12）…6片

① 在花瓣中間壓紋，並將根部摺彎（P.45）。

② 依百合2步驟4至5相同作法，貼合花瓣。

③ 貼上花芯，並依百合2相同作法纏繞成束。

紫陽花 #p.9

花朵：直徑約2.5cm

材料（1枝）

花瓣／●TANT L-68
（p.94 紙型・94-1）…8片
●TANT L-71
（p.94 紙型・94-1）…7片
花芯／珍珠膠（銀）…適量
葉／●TANT H-64
（p.95 紙型・葉C）…3片
莖／包紙鐵絲…18根
花藝膠帶…適量

1／準備組件

8片　　　7片

沿著紙型，剪出花瓣所需片數。在花瓣中心打孔。

2／捲彎花瓣

花瓣如圖示隨意捲彎，對向花瓣的方向相同即可。

3／加上莖

將莖穿過步驟1的孔洞後，點上珍珠膠乾燥固定。以相同作法製作15朵。

4／製作葉片・完成

沿著紙型剪下葉片並壓出葉脈（P.45）。以花藝膠帶將花・葉・莖纏繞成束即完成（P.47）。

向日葵2 #p.10

花朵：直徑約5cm

材料（1枝）

花瓣／●TANT L-58
（p.93 紙型・93-4）…4片
花芯／●TANT Y-10
（0.5cm×30cm）…1片
（1cm×30cm）…1片
花萼／●TANT D-61
（p.94 紙型・花萼E）…1片
葉／●TANT H-64
（p.95 紙型・葉E）…1片
莖／包紙鐵絲…2根
花藝膠帶…適量

向日葵1
花朵：直徑約4cm

花萼／●TANT D-61
（p.94 紙型・花萼E）
…1片

葉／●TANT H-64
（p.95 紙型・葉E）
…1片

向日葵3
花朵：直徑約6cm

花萼／●TANT D-61
（p.94 紙型・花萼A）
…1片

葉／●TANT H-64
（p.95 紙型・葉G）
…2片

1／ 準備組件

4片

沿著紙型，剪出花瓣所需片數。

2／ 捲彎花瓣

花瓣從根部往上推高（P.39），外端往外捲彎（P.39）。

3／ 重疊貼合花瓣

每2片花瓣互相重疊貼合為1組，再將2組也重疊貼合（P.42）。

4／ 製作＆貼合花芯

POINT

先以寬0.5cm紙條製作簡易花芯（P.44）備用，再以寬1cm紙條製作單層流蘇花芯至步驟1（P.44），並圈捲在簡易花芯外圍＆貼合固定。完成的花芯再貼在步驟3花瓣中央。

5／ 捲彎花瓣・製作葉片・加上莖

隨意選取3片花瓣的外端往內捲彎（P.41）。並沿著紙型剪下葉片＆壓出葉脈（P.45），備好花萼＆莖的組件。

6／ 完成

葉片加上葉柄（P.45）。剩餘1枝莖也穿過花萼貼合固定，並貼上花朵（P.46）。最後以花藝膠帶將花・葉・莖纏繞成束（P.47）。

ARRANGE 向日葵1・向日葵3

向日葵1・向日葵3的作法基本相同，僅花芯、花瓣、花萼形狀不同，並改變了花芯的造型。

向日葵1

| 花芯／●TANT Y-10
（2cm×20cm）…1片 |

向日葵3

| 花瓣／●TANT N-58
（p.93紙型・93-5）…3片 | 花芯／●TANT Y-10&●TANT N-
10（直徑1.5cm的圓形）…7片 |

花瓣的顏色&形狀同向日葵2，並依向日葵2步驟1至3相同作法製作。花芯則改以雙層流蘇花芯的作法（P.43）。

花瓣作法同向日葵1。花芯則依右圖方式製作，中心處再貼上鐵絲花芯。

取1片花芯當成底座（①）。其餘6片對摺2次（②、③），然後再打開壓摺成十字形（④）。摺好後點上白膠，一片片黏貼在底座上（⑤、⑥）。

薰衣草 #p.10

花朵：直徑約1cm

材料（1枝）

花瓣／●TANT N-73
（p.92 紙型・92-13）…18片
●TANT L-71
（p.92 紙型・92-13）…18片
莖／包紙鐵絲…6根
花藝膠帶…適量

1／ 準備組件・將花瓣往上推高

18片

沿著紙型剪出花瓣所需片數。每色先各取3片，以圓珠鐵筆將全部花瓣往上推高（P.39）。其餘每色各15片，在中心打孔後，同樣往上推高。

2／ 加上花莖

—5mm

將莖穿過步驟1打好孔的花瓣後，上膠固定。再以間隔約5mm的距離穿入第二片花瓣&上膠固定，依相同方式共穿入5朵花瓣。

3／

在步驟1未打孔的花瓣底部上膠，貼在步驟2的頂端。以相同方式製作6枝。

4／ 完成

最後以花藝膠帶將6枝薰衣草的莖纏繞成束即完成（P.47）。

大波斯菊 #p.11

花朵：直徑約4.5cm

材料（1枝）

花瓣／◯TANT P-50
　　（p.91 紙型・91-4）…3片
花芯／◯TANT P-60
　　（p.95 紙型・花芯C）…2片
　　●TANT L-59
　　（p.95 紙型・花芯B）…2片
　　水鑽…1個
花萼／●TANT D-61
　　（p.95 紙型・花萼F）…1片
莖／包紙鐵絲…1根

1 / 準備組件

花瓣
大花芯
小花芯
2片
3片
2片

沿著紙型，剪出花瓣&花芯所需片數。

2 / 捲彎花瓣

花瓣兩側往內捲彎再往外捲彎（P.41）。

3 / 重疊貼合花瓣

3片花瓣稍微錯開貼合（P.42）。

4 / 製作&貼合花芯

依紙型剪下花芯（P.44）後，翻面，將兩側往內捲彎。

5 /

將相同尺寸的2片花芯，各自互相貼合。

6 /

在步驟**3**的花瓣上，從步驟**5**的較大花芯開始貼合，再貼上小花芯。

7 / 貼上水鑽

在花芯中央處貼上水鑽。

8／加上花萼

備好花萼＆莖的組件。將莖穿過花萼貼合固定後，再貼上花朵即完成（P.46）。

ARRANGE 大波斯菊（白）

白色大波斯菊使用紙張如下。

小花芯
●TANT L-59

大花芯
○TANT P-60

花萼
●TANT H-64

花瓣
○TANT N-7

洋桔梗 #p.11

花朵：直徑約5.5cm

材料（1枝）

花瓣／●TANT L-72
　（p.91 紙型・91-5）…4片
花萼／●TANT D-61
　（p.94 紙型・花萼E）…1片
葉／●TANT H-64
　（p.95 紙型・葉A）…2片
莖／包紙鐵絲…3根
花藝膠帶…適量

1／準備組件

沿著紙型，剪出花瓣所需片數。

4片

2／捲彎花瓣

取1片花瓣，將兩側往內捲彎再往外捲彎（P.41）。

3／

POINT 1

其餘3片花瓣隨意捲彎（P.41）。

4／重疊貼合花瓣

POINT 2

隨意捲彎的花瓣取2片重疊貼合後，貼在步驟2的花瓣上。再將剩餘1片放在最上方貼合固定。

5 / 製作葉片・加上花萼

沿著紙型剪下葉片&壓出葉脈（P.45），並備好花萼&莖的組件。

6 / 完成

葉片加上葉柄（P.45），莖也穿過花萼貼合固定，並貼上花朵（P.46）。再以花藝膠帶將花・葉・莖纏繞成束（P.47）。

POINT 1 花瓣往內或往外捲彎都可自由發揮，方向不需相同。

POINT 2 由於黏貼處較小，建議使用鑷子以插入的方式貼合較容易操作。

大理花 #p.11

花朵：直徑約5cm

材料（1枝）

花瓣／●TANT N-73
　　（p.93 紙型・93-6）…8片
　　（p.93 紙型・93-3）…2片
　　（p.92 紙型・92-9）…2片
花萼／●TANT H-64
　　（p.95 紙型・花萼F）…1片
葉／●TANT H-64
　　（p.95 紙型・葉A）…2片
莖／包紙鐵絲 …3根
花藝膠帶…適量

1 / 準備組件

大　　　中　　　小

8片　　2片　　2片

沿著紙型，剪出花瓣所需片數。

2 / 捲彎花瓣・重疊貼合

取3片大花瓣壓出花脈後（P.45），外端往外捲彎（P.39），並互相重疊貼合。

3 /

剩餘的5片大花瓣，全部都從根部往上推高（P.39）。完成後，3片將兩側往內捲彎（P.40），剩餘2片將外端往內捲彎（P.41），再將捲彎方向相同的花瓣互相重疊貼合。

4 /

中花瓣從根部往上推高（P.39），並將外端往內捲彎（P.41），再重疊貼合。小花瓣也以相同方法捲彎後重疊貼合。

5/

步驟2花瓣

兩側內彎的花瓣

外端內彎的花瓣

在步驟2花瓣上，依序先貼上步驟3兩側內彎的花瓣，再貼上外端內彎的花瓣。

6/

在步驟5花瓣上，將步驟4花瓣由大至小依序重疊貼上。

7/ 製作葉片・加上花萼・完成

葉片壓出葉脈＆加上葉柄（P.45）。剩餘1枝莖也穿過花萼貼合固定，並貼上花朵（P.46）。最後以花藝膠帶將花・葉・莖纏繞成束（P.47）。

玫瑰 1　#p.12

花朵：直徑約5cm

材料（1枝）

花瓣／●TANT L-73
　　　（p94 紙型・94-2）…7片
花萼／●TANT D-61
　　　（p95紙型・花萼F）…1片
葉／●TANT H-64
　　　（p95 紙型・葉A）…3片
莖／包紙鐵絲…4根
花藝膠帶…適量

1/ 準備組件

7片

沿著紙型，剪出花瓣所需片數，將全部花瓣都從根部往上推高（P.39）。

2/ 捲彎花瓣

依「兩側往內捲彎」（P.40）的要領，取1片花瓣，改以斜放木錐進行捲彎，再將花瓣往上推高成筒狀＆塗膠貼合固定。

3/ 重疊貼合花瓣

依步驟2方式捲彎2片花瓣後，在花瓣中央＆邊緣處上膠，包覆貼合步驟2的花瓣。

4/

3片花瓣互相貼合完成。

5 　捲彎花瓣

取1片未上捲的花瓣，隨意捲彎（P.41）。

6

再取1片未上捲的花瓣，隨意捲彎（P.41）。不需與步驟5的捲彎方向相同，隨意組合各種捲法都OK。

7

剩餘未上捲的2片花瓣，將外端往外捲彎（P.39）。

8 　重疊貼合花瓣

在步驟5的花瓣中央＆邊緣上膠，包覆貼合步驟4的花瓣。

9

以步驟8相同方式，貼上步驟6的花瓣。

10

以步驟8至9相同方式，貼上步驟7的花瓣。

11 　製作葉片・加上花萼・完成

葉片壓出葉脈＆加上葉柄（P.45）。剩餘1枝莖也穿過花萼貼合固定，並貼上花朵（P.46）。最後以花藝膠帶將花・葉・莖纏繞成束（P.47）。

ARRANGE　玫瑰（白）・玫瑰花苞

玫瑰（白）・玫瑰花苞使用紙張如下。
玫瑰花苞依玫瑰1的步驟1至4相同作法製作。

花瓣（4片）
○TANT N-8
花瓣（3片）
○TANT P-58
花萼
●TANT H-64
葉
●TANT H-64

花瓣
○TANT P-58
花萼
●TANT H-64
葉
●TANT H-64

玫瑰2 #p.13

花朵：直徑約5cm

材料（1枝）

花瓣／○TANT N-7
　　　（p.93 紙型・93-2）…6片
花芯／鐵絲花芯（白）…適量
花萼／●TANT D-61
　　　（p.95 紙型・花萼F）…1片
葉／●TANT H-64
　　　（p.94 紙型・葉A）…3片
莖／包紙鐵絲…4根
花藝膠帶…適量

1／ 準備組件

4片　　　1片 剪去 1瓣　　　1片 剪去 2瓣

沿著紙型剪出花瓣所需片數，再將其中2片如右圖剪去1至2花瓣。

2／ 捲彎花瓣

取2片完整未剪的花瓣，將外端往內捲彎（P.41）。

3／

再取2片完整未剪的花瓣，從根部往上推高（P.39）&隨意捲彎（P.41）。

4／

2片剪過的花瓣不需要往上推高，隨意捲彎（P.41）。

5／ 將花瓣側邊互相貼合

將步驟4剪去花瓣的2片花瓣，在缺口的兩側邊上膠，再依圖示靠近貼合成五瓣&四瓣花。

6／ 重疊貼合花瓣

將步驟2的2片花瓣、步驟3花瓣各自重疊貼合後，將步驟2的花瓣貼在步驟3的花瓣上。

7／

將步驟5貼在步驟6上。依花瓣數由多至少的順序，以鑷子進行貼合。

8 / 貼上花芯

在花瓣中央處點上較多的白膠，貼上鐵絲花芯。

9 / 製作葉片・加上花萼

沿著紙型剪下葉片＆壓出葉脈（P.45），並備好花萼＆莖的組件。

10 / 完成

葉片加上葉柄（P.45）。剩餘1枝莖也穿過花萼貼合固定，並貼上花朵（P.46），再以花藝膠帶將花・葉・莖纏繞成束（P.47）。

玫瑰3 #p.13

花朵：直徑約5cm

材料（1枝）

花瓣／●TANT N-50
　（p.94 紙型・94-3）…14片
　（p.94 紙型・94-4）…6片
底座／●TANT N-50
　（p.94 紙型・花萼H）…2片
花萼／●TANT D-61
　（p.94 紙型・花萼F）…1片
葉／●TANT H-64
　（p.95 紙型・葉A）…3片
莖／包紙鐵絲…4根
花藝膠帶…適量

1 / 準備組件

花瓣 — 6片
94-4 — 14片
底座 — 2片

沿著紙型，剪出所需片數的花瓣＆底座。紙型94-3的花瓣，依圖示黑線於下方剪出約3mm切口。

2 /

2片底座稍微錯開地重疊貼合。再取剪切口的花瓣，將切口兩側邊如圖示靠近＆貼合。

3 / 捲彎花瓣

9片　　5片

取9片步驟2花瓣，將外端往外捲彎（P.39）。其餘5片翻面，依「兩側往內捲彎」（P.40）的要領，改以斜放木錐將外端兩側捲彎。

4 /

紙型94-4的6片花瓣，皆將花瓣兩側往內捲彎（P.40）。

5

確認紙型94-3的14片花瓣如圖示完成捲彎。

6 重疊貼合花瓣

將花瓣貼在底座上。先將步驟**5**的6片A花瓣上膠，貼在底座邊緣。

7

錯開貼上步驟**5**的3片A花瓣，再貼上2片B花瓣。

8

步驟**5**的C花瓣也依序錯開位置貼上。

9 重疊貼合花瓣

將步驟**4**的花瓣插入步驟**8**中心，在底部上膠貼上。

10

6片花瓣貼合完成。

11 製作葉片・加上花萼

沿著紙型剪下葉片&壓出葉脈（P.45），並備好花萼&莖的組件。

12 完成

葉片加上葉柄（P.45）。剩餘1枝莖也穿過花萼貼合固定，並貼上花朵（P.46）。最後以花藝膠帶將花・葉・莖纏繞成束（P.47）。

POINT 1 將花瓣的邊緣稍微重疊貼合，靜置等待乾燥固定。

POINT 2 由於黏貼空間較小，可將花瓣彎成筒狀再插入黏貼。

玫瑰4 #p.13

花朵：直徑約3cm

材料（1枝）

花瓣／○TANT N-8
　（p.93 紙型・93-7）…1片
花萼／●TANT D-61
　（p.94紙型・花萼H）…1片
葉／●TANT H-64
　（p.95 紙型・葉F）…3片
莖／包紙鐵絲…4根
花藝膠帶…適量

1 準備組件

1片

沿著紙型，剪出花瓣。

2 捲彎花瓣

俯視步驟**1**的花瓣，自最上方起，沿順時針方向輕輕地捲彎出初步的花型。

3

以鑷子夾住外端，依箭頭方向將花瓣捲成筒狀。

4 重疊貼合花瓣

捲至剩下約4片花瓣時，在未捲續的中央處點上較多的白膠，互相貼合固定。待白膠即將乾燥之前，以鑷子調整花型。

5

完全乾燥固定後，將最外側的花瓣外端往外捲彎（P.39）。

6 製作葉片・加上花萼・完成

葉片壓出葉脈＆加上葉柄（P.45）。剩餘1枝莖也穿過花萼貼合固定，並貼上花朵（P.46）。最後以花藝膠帶將花・葉・莖纏繞成束（P.47）。

ARRANGE 玫瑰4（粉紅・紫）

粉紅色・紫色玫瑰4
使用紙張如下。

花瓣
●TANT
L-73

葉
●TANT
H-64

花瓣
●TANT
L-72

多瓣小菊 1　#p.14

花朵：直徑約5cm

材料（1枝）

花瓣／○TANT P-58
（p.93 紙型・93-8）…7片

花萼／●TANT D-61
（p.94 紙型・花萼E）…1片

莖／包紙鐵絲…1根

1 / 準備組件

7片

沿著紙型，剪出花瓣所需片數。

2 /

取1片花瓣，剪去其中一瓣，並在中心處剪出一個小圓。

3 / 捲彎花瓣

其餘6片完整花瓣，取幾瓣將兩側往外捲彎，另外幾瓣則將兩側往內捲彎，自由分配捲彎方式（參見P.40「各種捲彎技巧」）。

4 / 重疊貼合花瓣

步驟3的花瓣以2片為1組，互相重疊貼合。完成3組後，再全部重疊貼合（P.42）。

5 / 捲彎花瓣

俯視步驟2的花瓣，沿順時針方向捲起後，上膠固定。

6 / 重疊貼合花瓣

在步驟4的花瓣中央處上膠，貼上步驟5捲好的花瓣。

7 / 加上花萼

備好花萼&莖的組件。將莖穿過花萼貼合固定後，貼上花朵即完成（P.46）。

多瓣小菊2 #p.14

花朵：直徑約6cm

材料（1枝）

花瓣／○TANT N-7
　　　（p.94 紙型・94-5）…5片
　　　●TANT G-50
　　　（p.94 紙型・94-5）…3片
　　　●TANT L-73
　　　（p.94 紙型・94-6）…2片
花萼／●TANT D-61
　　　（p.95 紙型・花萼C）…1片
莖／包紙鐵絲…1根

1 ／ 準備組件

A　5片
B　3片
C　2片

沿著紙型，剪出花瓣所需片數。

2 ／

取2片步驟1的A花瓣，從兩瓣之間剪入，在中心剪一個小圓。完成後，在其中1片花瓣的切口右側邊緣點上白膠。

3 ／ 重疊貼合花瓣

與另1片花瓣的切口左側互相貼合。

4 ／ 捲彎花瓣

A
B
C

將全部C花瓣的兩側內彎後再外彎（P.41）。其餘3片A花瓣＆3片B花瓣，則自由分配將兩側外彎或內彎（參見P.40「各種捲彎技巧」）。

5 ／ 捲彎花瓣

俯視步驟3的花瓣，沿順時針方向捲起後，上膠固定。

6 ／ 重疊貼合花瓣

A3片
B3片

C2片

將步驟4相同捲彎方向的花瓣互相貼合。先重疊貼合3片A花瓣＆3片B花瓣，再貼在C的花瓣上。最後於中央上膠，以鑷子將步驟5捲好的花瓣插入固定。

7 ／ 加上花萼

沿著紙型剪下花萼，依「製作葉片」的要領（P.45）壓紋。備好莖的組件後，將莖穿過花萼貼合固定，再貼上花朵即完成（P.46）。

聖誕紅 #p.14

花朵：直徑約7cm

材料（1枝）

花瓣／●TANT N-51
　　（p.95 紙型・葉A）…6片
花芯／水鑽（紅）…3個
花萼／●TANT H-64
　　（p.94 紙型・花萼E）…1片
葉／●TANT H-64
　　（p.95 紙型・葉A）…3片
莖／包紙鐵絲…1根

1／ 準備組件・壓紋・捲彎花瓣

6枚

3片

沿著紙型，剪出花瓣＆葉片所需片數，再依「製作葉片」的要領（P.45）壓紋，並將全部花瓣兩側都往外捲彎（P.40）。

2／ 重疊貼合花瓣

先在3片花瓣的根部上膠貼合後，再從上方貼上其餘3片。

3／ 加上葉片＆花芯

翻至背面，中央處點上白膠，將3片葉片穿插在花瓣之間貼上。翻回正面，在中央處貼上水鑽。

4／ 加上花萼

備好花萼＆莖的組件。將莖穿過花萼貼合固定後，貼上花朵即完成（P.46）。

山茶花 #p.15

花朵：直徑約5cm

材料（1枝）

花瓣／●TANT N-52
　　（p.94 紙型・94-7）…5片
　　（p.94 紙型・94-8）…5片
底座／●TANT N-52
　　（p.95 紙型・花萼G）…2片
花芯／●TANT N-58
　　（1.5×10cm）…1片
葉／●TANT H-64
　　（p.95 紙型・葉H）…2片
莖／包紙鐵絲…3根
花藝膠帶…適量

1／ 準備組件

大花瓣　　小花瓣　　底座

5片　　　5片　　　2片

沿著紙型，剪出花瓣＆底座所需片數。全部花瓣如圖所示，在下方剪出約3mm切口。

2 / 重疊貼合底座

將2片底座重疊貼合。

3 / 捲彎花瓣

將全部花瓣的底部切口如圖示靠近貼合後，兩側往外捲彎（P.40）。

4 / 重疊貼合花瓣

大花瓣先點上白膠，沿著底座的邊緣貼上，再貼上小花瓣（參見P.68「玫瑰3」步驟**6**至**8**）。

5 / 製作＆貼合花芯

製作單層流蘇花芯（P.44），並以手指稍微撥開＆將頂端壓彎至圖示模樣。

6 /

在花瓣中央貼上花芯。

7 / 製作葉片・加上花萼・完成

葉片壓出葉脈＆加上葉柄（P.45）。剩餘1枝莖穿過底托貼合固定，並貼上花朵（參見P.56「鬱金香」製作重點 POINT 2）。最後以花藝膠帶纏繞成束即完成（P.47）。

梅 #p.15

花朵：直徑約3.5cm

材料（3枝）

花瓣／● TANT N-50
　　　（p.92 紙型・92-15）…1片
　　　● TANT L-73
　　　（p.92 紙型・92-15）…1片
　　　○ TANT N-8
　　　（p.92 紙型・92-15）…1片

花芯／○ TANT N-8
　　　（p.95 紙型・花萼D）…3片
　　　鐵絲花芯（白）…適量

花萼／● TANT H-64
　　　（p.94 紙型・花萼E）…3片

莖／包紙鐵絲…3根
花藝膠帶…適量

1 / 準備組件

沿著紙型，剪出花瓣＆花芯所需片數。花芯如圖示，將各瓣剪出2道約6mm切口。

2 / 捲彎花瓣

以木錐在花瓣內側稍往上凹彎，兩側往內捲彎（P.40）。

3 / 貼合花瓣・製作＆貼合花芯

花瓣邊緣上膠，花瓣互相貼合成碗狀。將花芯推高立起（P.39），貼在花瓣中央。花芯中間再加上鐵絲花芯。

4 / 加上花萼・完成

粉紅色＆白色也以相同方式製作。將莖穿過花萼貼合固定後，貼上花朵（P.46），再以花藝膠帶將3枝花纏繞成束（P.47）。

櫻 #p.15

花朵：直徑約2.5cm

材料（3枝）

花瓣／○TANT P-50
　　　　（p.92 紙型・92-14）…1片
　　　○TANT N-8
　　　　（p.92 紙型・92-14）…1片
　　　●TANT L-73
　　　　（p.92 紙型・92-14）…1片

花芯／珠子（透明）…3個
花萼／●TANT H-64
　　　　（p.95 紙型・花萼G）…3片
莖／包紙鐵絲…3根
花藝膠帶…適量

1 / 準備組件

1片　　1片　　1片

沿著紙型，剪出花瓣。

2 / 捲彎花瓣

以木錐抵在花瓣中心，並將花瓣稍微往上推高、兩側往外捲彎（P.40）。

3 / 貼上花芯

在花瓣中央貼上珠子。

4 / 加上花萼・完成

深粉紅＆白色也以相同方式製作。將莖穿過花萼貼合固定後，貼上花朵（P.46），再以花藝膠帶將3枝花纏繞成束（P.47）。

製作飾品的基本五金配件

視作品的呈現，有時需要搭配五金配件。
在此將一併介紹使用方法與技巧。

單圈
常用於連接組件
的金屬圓環。可
視作品需求，選
用不同大小粗細
的單圈。

單圈的使用方法

同時以圓口鉗 & 平口
鉗，自單圈切口往前
後方向打開。

切勿往左右方向拉
開！不僅會使單圈不
易恢復緊閉，也可能
造成斷裂。

9針
前端為環狀。串連組件
時使用。

T針
穿過珠子後能抵住不滑落。
本書應用於P.85吊飾製作。

五金細針的使用方法

1

細針穿過珠子後，將細針凹彎。
在珠子上方約7至8mm處，以斜
口鉗剪斷多餘部分。

2

以圓口鉗夾住細針末端，利用鉗
嘴的圓弧凹出圓環，再將上下兩
端調整成水平狀。連接組件時，
以平口鉗打開，並依相同要領關
閉。

基本工具

裝接五金配件的基本工具。
請依使用目的選用適合的款式。

圓口鉗
鉗子前端細長，可將9針
或T針凹成圓環 & 用於開
闔單圈。

平口鉗
鉗子內側平坦，可將9針
或T針凹彎 & 用於開闔問
號勾（P.90）或單圈。

斜口鉗
鉗子前端內側有刀刃，可
剪斷9針或T針。

玫瑰騎士 #p.16

使用花型

※玫瑰不需花萼、花莖，鈴蘭不需花莖。

玫瑰1 > p.65

玫瑰花苞 > p.66

鈴蘭 > p.49

材料（1個）

※玫瑰1（大）：將玫瑰1紙型放大122%製作。

玫瑰1　○TANT N-8…9個（含3個・大）、
　　　　○TANT N-8 & ●TANT D-59…4個（含1
　　　　個・大）、●TANT D-59…2個
玫瑰花苞　●TANT D-59…3個
鈴蘭　○TANT N-7 & ●TANT L-62 & ●TANT
　　　　H-64…15個
葉（p.95 紙型・葉A）　●TANT D-61…12個、
　　　　●TANT H-64…13個

花圈底座（直徑20㎝）…1個、不織布（6㎝×6
㎝）…適量、麻繩…適量

作法

1　在花圈底座上黏貼花朵。
2　視整體花圈比例，在花圈側面加上葉片。
3　將不織布對摺兩次，填滿花 & 花之間的空隙。

麻繩

玫瑰1（大）

不織布

玫瑰花苞

玫瑰1

鈴蘭

葉

Wreath
百花奇幻之境 #p.17

使用花型　　　※所有花型皆不需花莖。除了鈴蘭之外，所有花型皆不需花萼。

| 罌粟花 >p.48 | 鈴蘭 >p.49 | 芍藥 >p.50 | 蒲公英 >p.51 | 銀蓮花 >p.52 | 康乃馨 >p.53 | 瑪格麗特1 >p.54 | 瑪格麗特2 >p.55 | 鬱金香 >p.55 |

| 非洲菊 >p.57 | 百合1 >p.59 | 百合2 >p.58 | 紫陽花 >p.59 | 向日葵1 >p.60 | 薰衣草 >p.61 | 大波斯菊 >p.62 | 洋桔梗 >p.63 | 大理花 >p.64 |

| 玫瑰1 >p.65 | 玫瑰花苞 >p.66 | 玫瑰2 >p.67 | 玫瑰3 >p.68 | 玫瑰4 >p.70 | 多瓣小菊1 >p.71 | 多瓣小菊2 >p.72 | 聖誕紅 >p.73 | 山茶花 >p.73 | 梅 >p.74 | 櫻 >p.75 |

材料（1個）

罌粟花　●TANT N-54 & ●TANT L-59… 1 個、●TANT N-56 &
　　　　●TANT L-59… 1 個
鈴蘭　　○TANT N-7 & ●TANT L-62 & ●TANT H-64…3個
芍藥　　○TANT P-50 & ○TANT N-7 & ○TANT N-8…2個
蒲公英　●TANT N-58… 2 個
銀蓮花　●TANT D-52 & ●TANT N-1…1個、●TANT P-67 &
　　　　●TANT N-1…1個
康乃馨　●TANT L-53… 1 個、●TANT N-73…1個
瑪格麗特1　○TANT N-8 & ●TANT N-58…1個
瑪格麗特2　○TANT N-8 & ●TANT N-58… 1 個
鬱金香　●TANT N-52…2個、●TANT N-73…1個
非洲菊　●TANT N-58 & ●TANT N-56 & ●TANT P-64… 1 個
　　　　●TANT L-53 & ●TANT L-73 & ●TANT P-66… 1 個
百合1　○TANT P-58… 1 個
百合2　○TANT N-8…1個
紫陽花　●TANT L-68… 4 個、●TANT L-71… 4 個
向日葵1　●TANT L-58 & ●TANT Y-10…1個
薰衣草　●TANT N-73…2個、●TANT L-71… 2 個、●TANT
　　　　P-67… 2 個
大波斯菊
　　　　●TANT P-50 & ○TANT P-60 & ●TANT L-59…1個
　　　　○TANT N-7 & ●TANT P-60 & ●TANT L-59…1個
洋桔梗　●TANT L-72…1個、●H-70… 1 個、
　　　　●TANT G-66… 1 個

大理花　●TANT N-73…1個
玫瑰1　　●TANT L-73…1個、○TANT N-8 & ○TANT P-58… 1 個
　　　　○TANT N-8 & ●TANT L-53…1個、●TANT P-70…1個
玫瑰花苞　●TANT L-6、●TANT N-73
玫瑰2　　○TANT N-7… 1 個、○TANT N-8… 1 個、●TANT N-73…1個
玫瑰3　　●TANT N-50… 1 個、○TANT P-55… 1 個
玫瑰4
　　　　○TANT N-8… 1 個、●TANT L-73…1個、●TANT L-53… 1 個
　　　　○TANT P-50… 1 個、○TANT P-58… 1 個、●TANT D-52… 1 個
多瓣小菊1　○TANT P-58…1個
多瓣小菊2　●TANT L-73 & ●TANT L-50 & ○TANT N-7…1個、
　　　　●TANT G-66 & ●TANT P-66…1個、●TANT N-73 & ●TANT L-72
　　　　…1個
聖誕紅　●TANT D-51 & ●TANT H-64… 1 個
山茶花　●TANT N-52 & ●TANT N-58…1個、
　　　　○TANT N-8 & ●TANT N-58… 1 個
梅　　　●TANT N-50…1個、●TANT L-73… 1 個
櫻　　　○TANT P-50… 1 個、●TANT L-53… 1 個、○TANT N-8… 1 個
葉（p.95 紙型‧葉A）　●TANT D-61…18個、●TANT H-64…5個

花圈底座（直徑20cm）…1個

78

作法

1　在花圈底座上黏貼花朵。連側面也以花朵填滿，直至完全看不見底座為止。

2　觀察整體花圈比例，在花圈側面加入葉片填滿空隙。

玫瑰4
多瓣小菊2
梅
非洲菊
百合2
葉
紫陽花
薰衣草
康乃馨
聖誕紅
百合1
玫瑰3
銀蓮花
芍藥
蒲公英
罌粟花
玫瑰1
多瓣小菊1
大理花
櫻
鬱金香
向日葵1
山茶花
玫瑰2
鈴蘭
大波斯菊
瑪格麗特1
瑪格麗特2
玫瑰花苞
洋桔梗

Lamp
燦爛星光　#p.18

使用花型
※所有花型皆不需花萼&莖。

洋桔梗 >p.63

玫瑰1 >p.65

玫瑰2 >p.67

材料（1個）
洋桔梗　○TANT N-7…6個
玫瑰1　○TANT N-7…7個
玫瑰2　○TANT N-7…7個

LED燈串（20顆燈泡・3m）…1 條

作法
從花的下方裝入LED燈泡。

LED燈串
玫瑰2
玫瑰1　洋桔梗

POINT

穿入LED燈的方法
在製作每種花型時，沿著紙型剪下花瓣後，依燈泡
大小在中央剪出四方形的孔洞。比起圓形孔洞，四
方形孔洞更不易讓燈泡脫落。

Aroma Diffuser
邁向成年　#p.19

使用花型
※所有花型都不需要花莖。

洋桔梗 >p.63

材料（各1個）
藍色香氛花
洋桔梗　●TANT H-70 &
　　　　●TANT H-64… 1 個
莖／包紙鐵絲…1根

擴香竹…1根

白色香氛花
洋桔梗　○TANT N-8 &
　　　　●TANT H-64… 1 個
莖／包紙鐵絲…1根

擴香竹…1根

作法
1　沿著紙型剪下花瓣&以木錐在中央穿出一個小孔後，製作立體花朵。
2　自花朵的下方，將擴香竹穿過花朵中心並突出少許後，以白膠固定。使用
　　時，將整支香氛花放入擴香用精油瓶中即可。

洋桔梗

擴香竹

Garland

花之旋律　#p.20

使用花型

※花萼使用與花瓣相同顏色的紙張製作。

小菊1 > p.71

材料（1個）

小菊1　●TANT N-54 & ●TANT N-55 &
　　　●TANT N-56 …9個
小菊1　●TANT N-55 & ●TANT N-56 &
　　　●TANT N-57…8個
莖／包紙鐵絲…1根

包紙鐵絲…適量、花藝膠帶（白）…適量

1　將花莖鐵絲纏繞固定在作為主軸線的包紙鐵絲上。
2　將主軸線的包紙鐵絲再纏上花藝膠帶。

纏繞花藝膠帶後的
包紙鐵絲

●TANT
N-55

●TANT
N-57

●TANT
N-54

●TANT
N-56

●TANT
N-55

●TANT
N-56

小菊1

POINT

纏繞花莖的方法

將主軸線的鐵絲輕輕對摺後，以其為中軸，將花莖纏繞於上。花莖不需要全部繞完，剩餘的部分可作為中心軸的延伸，增加作品長度。後續的花朵改自相對側，以相同方式纏繞。

Bouquet
17歲少女 #p.22

使用花型

芍藥 > p.50

玫瑰1 > p.65

玫瑰花苞 > p.66

小花 > 使用P.93紙型‧小花A。

材料（1個）

芍藥　●TANT L-58 & ●TANT N-58 &
　　　●TANT L-59 & ●TANT H-64… 2 個

玫瑰1　●TANT L-72 & ○TANT L-50 &
　　　○TANT P-50 & ●TANT H-64… 2 個

玫瑰花苞　●TANT L-50 & ○TANT P-50 &
　　　●TANT H-64… 2 個

小花　○TANT N-8… 5 個

葉（p.95 紙型‧葉A）　●TANT H-64… 5 個

莖／包紙鐵絲…16根

花藝膠帶…適量、格拉辛紙（深綠）…適量

作法

1　製作小花。
2　以花藝膠帶將花&葉纏繞成束（P.47）。
3　在莖部位置包上格拉辛紙。

芍藥　　小花

葉

玫瑰1

格拉辛紙

玫瑰花苞

POINT

小花的作法

沿著紙型剪出2片花瓣。大花瓣的外端往外捲彎（P.39），小花瓣的外端往內捲彎（P.41），再依由大至小的順序重疊貼合，並在花瓣中央貼上水鑽作為花芯。

Door Ornament

那年夏天・別墅 #p.23

使用花型

鬱金香 > p.55

薰衣草 > p.61

洋桔梗 > p.63

多瓣小菊2 > p.72

材料（1個）

鬱金香　●TANT L-53＆●TANT D-61…2個、
　　　　●TANT L-50＆●TANT D-61…3個

薰衣草　●TANT N-72…4個、●TANT N-70…4個

洋桔梗　○TANT P-58＆●TANT D-61…1個、
　　　　○TANT N-7＆●TANT D-61…2個

多瓣小菊2　○TANT P58＆○TANT N-7＆○TANT
　　　　N-8＆●TANT D-61…2個

葉（p.95 紙型・葉F）　●TANT D-61…19個

莖／包紙鐵絲…37根

花藝膠帶…適量、鐵絲…約1m、緞帶…適量

作法

1　將花藝膠帶纏繞鐵絲備用。
2　步驟1的前端保留較長的長度，剩餘部分繞3圈
　　後，將花朵以莖部纏繞固定於鐵絲圈上半部，
　　並以花藝膠帶固定。
3　在花朵間的空隙處＆下垂的鐵絲前端纏繞葉柄
　　後，以花藝膠帶固定。
4　在上方穿入緞帶。

緞帶

小菊2

洋桔梗

鬱金香

薰衣草

以花藝膠帶纏繞的鐵絲

葉

Pen

奧菲莉亞之歌 #p.24

使用花型

※罌粟&洋桔梗加上葉片。

罌粟花 > p.48

紫陽花 > p.59

向日葵1 > p.60

薰衣草 > p.61

洋桔梗 > p.63

聖誕紅 > p.73

材料（1個）

罌粟的筆
罌粟花　●TANT N-55 & ●TANT N-58 & ●TANT H-64…3 個
葉（p.95 紙型・葉F）　●TANT H-64…9 個
莖／包紙鐵絲…12根

紫陽花的筆
紫陽花　○TANT N-8 & ●G-64…1 個
葉（p.95 紙型・葉E）　●TANT D-61…2個
莖／包紙鐵絲…13根

向日葵1的筆
向日葵1　●TANT L-58 & ●TANT N-10 & ●TANT H-64…1個
葉（p.95 紙型・葉E）　●TANT D-61…1個
莖／包紙鐵絲…2根

薰衣草的筆
薰衣草　●TANT N-72 & ●TANT N70…1個
莖／包紙鐵絲…10根

洋桔梗的筆
洋桔梗　○TANT N-8 & ●TANT H-64…3 個
葉（p.95 紙型・葉A）　●TANT H-64…6 個
莖／包紙鐵絲…9根

聖誕紅的筆
聖誕紅　●TANT L-53 & ●TANT H-64…1 個
莖／包紙鐵絲…1根

花藝膠帶…適量、原子筆…各1枝

罌粟花　紫陽花　聖誕紅
葉
筆

向日葵1　薰衣草　洋桔梗

作法

以花藝膠帶將各種花型的莖與筆纏繞固定。

Ornament
祈禱時間 #p.26

使用花型　　　※所有花型皆不需花萼、葉、莖。

百合2 > p.58　　玫瑰1 > p.65

小花 > 花瓣使用P.92紙型・92-7。
　　　花芯使用P.95紙型・花芯D＆水鑽。

材料（1個）

百合2　○TANT N-8…9個
玫瑰1　●TANT E-66…7個
小花　　●TANT E-50＆○TANT P-50…9個

保麗龍球（直徑6cm）…1個、棉珍珠…12個、墜飾…1個、9針…14
個、T針…1個、細鍊條…1根、泡棉膠…9個

1　製作小花，背面貼上泡綿膠。
2　以9針，T針將棉珍珠＆墜飾串接成長鍊。
3　在紙花的背面點上白膠，視整體比例貼滿保麗龍球。
4　將9針塗上白膠，插入保麗龍球固定，再接上串飾＆細鍊條。

細鍊條

玫瑰1

百合2

小花

9針

棉珍珠

墜飾

T針

POINT

小花的作法

沿著紙型剪出4片花瓣、2片花
芯。以非洲菊（P.57）步驟2至
3相同方法製作花瓣後，重疊貼
合。再將2片花芯也重疊貼合，
貼至花瓣中央處，並在花芯中央
貼上水鑽。

紙花的貼法

高度較低的紙花，可在
底部貼上泡棉膠增加高
度。讓每種花型的高度
均一，仔細檢視確認後
再貼上。

ARRANGE

玻璃球吊飾

將玫瑰1裝入空氣鳳梨用
的玻璃容器中，就變成
了漂亮的吊飾。

Glass Marker
第一次的華爾滋 #p.27

使用花型
※所有花形都不需花萼、莖。小花2的花萼改以花瓣相同顏色的底托製作。

康乃馨 > p.53 　　小菊1 > p.71 　　玫瑰4 > p.69

小花1 > 花瓣使用P.92紙型・92-13，P.94紙
型・花萼H，花芯使用珍珠。

小花2 > 花瓣使用P.92紙型・小花C，P.92紙
型92-13。

材料（1個）

康乃馨的酒杯辨識環
康乃馨　●TANT L-50…1個
葉（p.95 紙型・葉F）　●TANT H-64…2片
葉（p.95 紙型・葉A）　●TANT D-61…2片
小花1 ●TANT H-70…3個
小花2 ●TANT P-70…3個

玫瑰4的酒杯辨識環
玫瑰4　●TANT D-52…1個
葉（p.95 紙型・葉F）　●TANT H-64…2片
葉（p.95 紙型・葉A）　●TANT D-61…2片
小花1 ●TANT P-64…3個
小花2 ●TANT P-66…3個

多瓣小菊1的酒杯辨識環
多瓣小菊1　●TANT L-53…1個
葉（p.95 紙型・葉F）　●TANT H-64…2片
葉（p.95 紙型・葉A）　●TANT D-61…2片
小花1 ●TANT L-72…3個
小花2 ●TANT D-52…3個

鐵絲圈…各1個、單圈…各7個、
9針…各3個、底座…大各1個、小各3個

作法
1　製作小花1・2。
2　各組件皆塗上一層蝶古巴特專用膠（參見P.47「增添強度
　　＆色調」）後，靜待乾燥。
3　在大底座上依葉、康乃馨的順序上膠固定。
4　在小底座上黏貼小花1。
5　以9針穿過底托中央後，摺彎9針並上膠固定。
6　將步驟5貼上小花2。
7　將步驟3、4、5分別加上單圈，與鐵絲圈串在一起。另
　　外兩種花型的辨識環，則在步驟3分別貼上玫瑰4、多瓣
　　小菊1後，依相同作法製作即可。

康乃馨的酒杯辨識環
小花2
9針
小花1
小底座
單圈
葉
鐵絲圈
康乃馨
大底座

玫瑰4的
酒杯辨識環
玫瑰4

多瓣小菊1的
酒杯辨識環
多瓣小菊1

POINT

小花1・2的作法

小花1沿著紙型各剪下
1片花瓣後，外端往外
捲彎（P.39），再將
花瓣由大至小順序重疊
貼合，並在中央貼上珍
珠。小花2沿著紙型各剪
下1片花瓣後，外端往內
捲彎（P.41），再將花
瓣由大至小順序重疊貼
合。大底座＆小底座則
如圖所示，可加上單圈
的方式變化運用。

Corsage
我的願望 #p.29

材料（1個）

銀蓮花　●TANT D-52 & ●TANT G-63 & ●TANT D-61…1個
　　　　●TANT P-58 & ●TANT N-73 & ●TANT D-61…1個
小花1　　●TANT P-58…3個
小花2　　●TANT D-52 & ●TANT D-61…3個
小花3　　●TANT L-50 & ●TANT D-61…3個
葉（p.95 紙型・葉F）　●TANT D-61…15個
莖／包紙鐵絲…26根

花藝膠帶…適量、緞帶…適量、胸針用別針…1個

情為何物 #p.28

使用花型

蒲公英 > p.51

※胸針1的花型,改以底托代替花萼,且不需葉片。胸針2的花型不需花萼&葉片。胸針3的花型不需花萼。

材料（各1個）

胸針1　蒲公英　●TANT L-58…3個

迴紋別針…1個、單圈…3個、9針…3個

胸針2　蒲公英　●TANT N-58…2個、
　○TANT N-8…1個

附底托別針…1個、鏤空金屬葉片…1個

胸針3　蒲公英　●TANT L-59…1個
葉（P.95 紙型・葉A・對半裁開）　●TANT D-61…2個

附底托一字胸針…1個

作法

胸針1

1　各紙花皆塗上一層蝶古巴特專用膠（參見P.47「增添強度＆色調」）後,靜待乾燥。

2　以9針穿過底托中央後,摺彎9針並上膠固定。

3　將步驟1的花貼在步驟2的組件上,並以單圈後與別針串接。

胸針2

1　各紙花皆塗上一層蝶古巴特專用膠（參見P.47「增添強度＆色調」）後,靜待乾燥。

2　將鏤空金屬葉片黏貼固定在底托上。

3　將步驟1的花貼在步驟2的組件上。

胸針3

1　將花＆葉皆塗上一層蝶古巴特專用膠（參見P.47「增添強度＆色調」）後,靜待乾燥。

2　在葉片前端塗膠,黏貼固定於底托上。

3　將紙花貼在步驟2上。

胸針1

迴紋別針

蒲公英

胸針2

蒲公英

蒲公英　　鏤空金屬葉片

胸針3

附底托一字胸針

葉　　蒲公英

使用花型

銀蓮花 > p.52

小花1 > 花瓣使用P.92紙型・92-13、P.94紙型・花萼H,花芯使用珍珠。
小花2 > 花瓣使用P.92紙型・92-9、P.92紙型・92-13,花萼使用P.92紙型・92-13。
小花3 > 花瓣使用P.94紙型・小花B,花萼使用P.94紙型・花萼H。

作法

1　以水性印台在花瓣邊緣上色（參見P.47「增添強度＆色調」）。

2　將步驟1＆葉片塗上一層蝶古巴特專用膠（參見P.47「增添強度＆色調」）後,靜待乾燥。

3　以花藝膠帶將步驟1、2纏繞成束（P.47）。

4　以緞帶將步驟3纏繞打結並上膠固定。

5　以包紙鐵絲將別針固定在步驟4的緞帶打結中心處。

6　在正面打一個蝴蝶結,遮住別針位置。

POINT

小花1・2・3的作法

小花1・2的作法與「第一次的華爾滋」（P.86）的小花1・2作法相同。小花3沿著紙型剪出花瓣後,往上推高,並將左右片花瓣互相貼合,作成圓錐狀。

銀蓮花

葉

小花1

小花3

小花2

緞帶

別針（內側）

Photo Frame

祕密信 #p.30

使用花型
※所有花型皆不需花萼&莖。

玫瑰1
>p.65

玫瑰花苞
>p.66

玫瑰3
>p.68

小菊1
>p.71

小花1・2 > 花瓣使用P.92紙型・92-13、
P.94紙型・花萼H，花芯使用
珍珠。

材料（1個）

玫瑰 1　　○TANT P-50…2個
玫瑰花苞　●TANT L-53… 4個
玫瑰 3　　●TANT H-50… 2個
多瓣小菊1　○TANT N-7 & ○TANT N-8… 3個
小花1　　●TANT P-66…6個、●TANT G-72…6個
小花2　　●TANT P-66…7個、●TANT P-70…6個
葉（p.95 紙型・葉F）●TANT D-61…5個、●TANT H-64… 5 個

相框…1個

作法

1　製作小花1・2。
2　如圖所示，在相框的邊
　　角處貼上玫瑰1、玫瑰
　　花苞，玫瑰3、多瓣小
　　菊1。
3　以小花1・2&葉片填
　　滿整個相框邊。

POINT

小花1・2的作法法

小花1沿著紙型剪下每色花瓣各1
片後，加上花脈（P.45），再將
花瓣由大至小依序重疊貼合。小花
2沿著紙型剪下每色花瓣各1片
後，外端往內捲彎（P.41），再
將花瓣由大至小依序重疊貼合。
每朵小花的中央都貼上珍珠。

Bookmark

圖書館約會 #p.31

使用花型
※所有花型皆不需花萼&莖。

罌粟花 > p.48

蒲公英 > p.51

非洲菊 > p.57

材料（1個）

罌粟花的書籤
罌粟花　○TANT N-8 & ○TANT N-7… 1 個
葉（p.95 紙型・葉A）　●TANT D-63…2個

蒲公英的書籤
蒲公英　●TANT N-58… 1 個
葉（p.95 紙型・葉F）　●TANT D-63…2個

非洲菊的書籤
非洲菊　●TANT H-50 & ●TANT L-73&
　　　　●TANT P-64… 1 個
葉（p.95 紙型・葉A）　●TANT D-63…2個

緞帶…適量

作法

1　將緞帶對摺，對摺處交叉成圈並上膠固定。
2　將紙花黏貼固定於緞帶交叉處。
3　如圖所示，將葉片黏貼固定於緞帶尾端。

Tassel
那是夜鶯 #p.32

小花1 — 葉
鈴蘭
非洲菊
流蘇
鬱金香
小花2

使用花型

※非洲菊&小花的花萼改以花瓣相同顏色的底托製作。

 鈴蘭 > p.49
 非洲菊 > p.57
鬱金香 > p.55

材料（1個）

非洲菊&鈴蘭的流蘇吊飾

鈴蘭 ○TANT N-7 & ●TANT L-62 & ●TANT H-64…1個

非洲菊 ●TANT L-59 & ●TANT N-58 & ●TANTL-58…1個

小花1 ○TANT P-58 & ●TANT L-59…3個

葉（p.95 紙型・葉F） ●TANT H-58…2個

莖／包紙鐵絲…7根

花藝膠帶…適量、流蘇…1個

鬱金香的流蘇吊飾

鬱金香 ●TANT N-73…2個

小花2 ●TANT N-72…3個

葉（p.95 紙型・葉F） ●TANT H-58…2個

莖／包紙鐵絲…7根

花藝膠帶…適量、流蘇…1個

小花1 > 花瓣使用P.92紙型・92-13、P.94紙型・花萼H。

小花2 > 花瓣使用P.94紙型・花萼H，花芯使用珍珠。

作法

1 製作小花1・2。小花1與「祕密信」（P.88）小花1作法相同。小花2沿著紙型剪出1片花瓣後，外端往內捲彎（P.41），並在中央處貼上珍珠。

2 以花藝膠帶將花&葉纏繞成束（P.47）。

3 將步驟2綁好固定在流蘇的上端。

Magnet
某個天晴的日子 #p.33

葉
櫻花
山茶花
梅花

使用花型

※所有花型皆不需花萼&莖。

 山茶花 > p.73

 梅花 > p.74

 櫻花 > p.75

材料（1個）

山茶花的裝飾磁鐵

山茶花 ●TANT N-52 & ●TANT N-58…2個、○TANT N-8 & ●TANT N-58…1個

葉（p.95 紙型・葉H）…1片

梅花的裝飾磁鐵

梅花 ●TANT N-52 & ○TANT N-8…1個、●TANT N-50 & ○TANT N-8…1個、●TANT L-73 & ○TANTN-8…1個

葉（p.95 紙型・葉A） ●TANT H-64…1個

櫻花的裝飾磁鐵

櫻花 ○TANT P-50…2個、○TANT N-8…1個

葉（p.95 紙型・葉F） ●TANT H-64…1個

磁鐵…各1個

作法

1 在磁鐵上黏貼葉片，等待半乾。

2 如圖所示，將紙花貼在步驟1上方。

Corolla
愛情占卜　#p.34

使用花型　　※花萼改以花瓣相同顏色的底托製作。

瑪格麗特1 > p.54　　　　非洲菊 > p.57　

材料（1個）

瑪格麗特1　○TANT N-8 & ●TANT P-58…14個
非洲菊　●TANT P-50 & ●TANT L-53 & ○TANT N-7… 9 個
葉（p.95 紙型・葉F）　●TANT D-61…10個、●TANT H-64…18個

花藝膠帶…適量、鐵絲…適量

作法

1　將鐵絲依頭圍大小繞3圈後，以花藝膠帶纏繞固定。
2　將花&葉柄纏繞在步驟1上。
3　最後再以花藝膠帶纏繞固定。

以花藝膠帶纏繞的鐵絲

葉

瑪格麗特1　　非洲菊

Bracelet
喜歡・不喜歡・喜歡　#p.35

使用花型　　※所有花型皆不需花莖。

瑪格麗特1 > p.54　　　　非洲菊 > p.57　

材料（1個）

瑪格麗特1　○TANT N-8 & ●TANT P-58…6個
非洲菊　●TANT P-50 & ●TANT L-53 & ○TANT N-7…3個
葉（p.95 紙型・葉F）　●TANT D-61…6個

厚紙（寬6cm×長8cm的長方形1片）…1片、布…適量、
緞帶…適量、龍蝦釦&延長鏈緞帶夾組…1個

作法

1　將緞帶貼在厚紙上。厚紙以適當的布料包覆貼合。接著將緞帶面朝下，沿
　　著手腕彎出弧度，靜置等待乾燥。
2　如圖所示，在步驟1的表面貼上花&葉後，靜置等待乾燥。
3　依手腕的長度剪去多餘的緞帶，以平口鉗將龍蝦釦&延長鏈緞帶夾組夾在
　　緞帶兩端。

附龍蝦釦緞帶夾　　瑪格麗特1

葉

緞帶

非洲菊

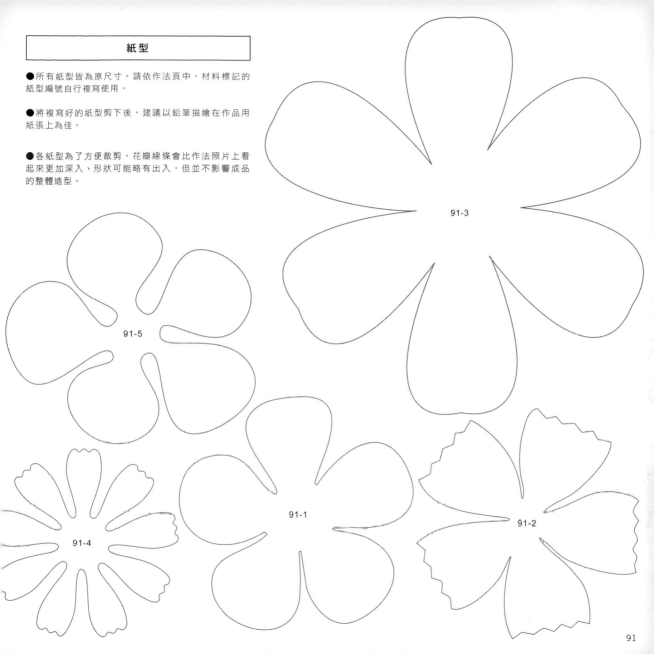

紙型

● 所有紙型皆為原尺寸。請依作法頁中，材料標記的紙型編號自行複寫使用。

● 將複寫好的紙型剪下後，建議以鉛筆描繪在作品用紙張上為佳。

● 各紙型為了方便裁剪，花瓣線條會比作法照片上看起來更加深入、形狀可能略有出入，但並不影響成品的整體造型。

91-3

91-5

91-4

91-1

91-2

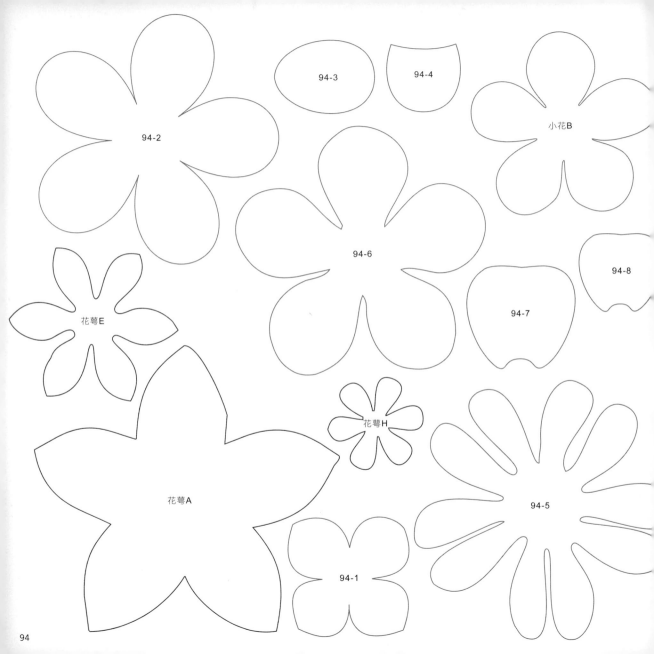

94-2

94-3

94-4

小花B

94-6

花萼E

94-7

94-8

花萼H

花萼A

94-5

94-1

花萼B

葉H

葉C

葉E

葉B

葉G

葉A

花萼D

葉F

花萼G

花萼C

葉D

花萼F

花芯C

花芯A 花芯D 花芯B

FUN手作139

擬真美的立體紙花＆花飾

作　　者／山﨑ひろみ
譯　　者／羅晴雲
發 行 人／詹慶和
執行編輯／陳姿伶
編　　輯／蔡毓玲・劉蕙寧・黃璟安・陳昕儀
執行美編／周盈汝
美術編輯／陳麗娜・韓欣恬
出 版 者／雅書堂文化事業有限公司
發 行 者／雅書堂文化事業有限公司
郵政劃撥帳號／18225950
郵政劃撥戶名／雅書堂文化事業有限公司
地　　址／220新北市板橋區板新路206號3樓
電　　話／(02)8952-4078
傳　　真／(02)8952-4084
網　　址／www.elegantbooks.com.tw
電子郵件／elegant.books@msa.hinet.net

2020年5月初版一刷　定價 350 元

"KAMI DE TSUKURU HONMONO MITAINA HANA TO KOMONO"　by Hiromi
Yamazaki
Copyright © Hiromi Yamazaki 2017
All rights reserved.
First published in Japan by NIHONBUNGEISHA Co., Ltd., Tokyo
This Traditional Chinese edition is published by arrangement with
NIHONBUNGEISHA Co., Ltd., Tokyo in care of Tuttle-Mori Agency, Inc., Tokyo through
Keio Cultural Enterprise Co., Ltd., New Taipei City.

經銷／易可數位行銷股份有限公司
地址／新北市新店區寶橋路235巷6弄3號5樓
電話／(02)8911-0825
傳真／(02)8911-0801

〔STAFF〕 日文原書製作團隊

攝影　橫田裕美子（STUDIO BAN BAN）
　　　天野憲仁（日本文芸社）

造型　DANNO MARIKO

設計　宮本麻耶

編輯　三好史夏（ROBITA社）

〔相關材料〕

貴和製作所（飾品配件）

http://www.kiwaseisakujo.jp/

CARL事務器株式会社（造型打孔器）

http://www.carl.co.jp/product/craft/

國家圖書館出版品預行編目資料

擬真美的立體紙花&花飾 / 山﨑ひろみ著；羅晴雲
譯. -- 初版. -- 新北市：雅書堂文化, 2020.05
　面；　公分. --(Fun手作；139)
譯自：紙でつくる、ほんものみたいな花と小物
ISBN 978-986-302-541-2(平裝)

1.紙工藝術

972.5　　　　　　　　　　　　　　109005670

paper
flower

paper

flower

paper
flower

Cosmos
Cosmos

paper

flower